AMAZING

Thailand
Vol. 1

Jew B.

Copyright © 2017 Jew B.

All rights reserved.

ISBN: 1544063458
ISBN-13: 978-1544063454

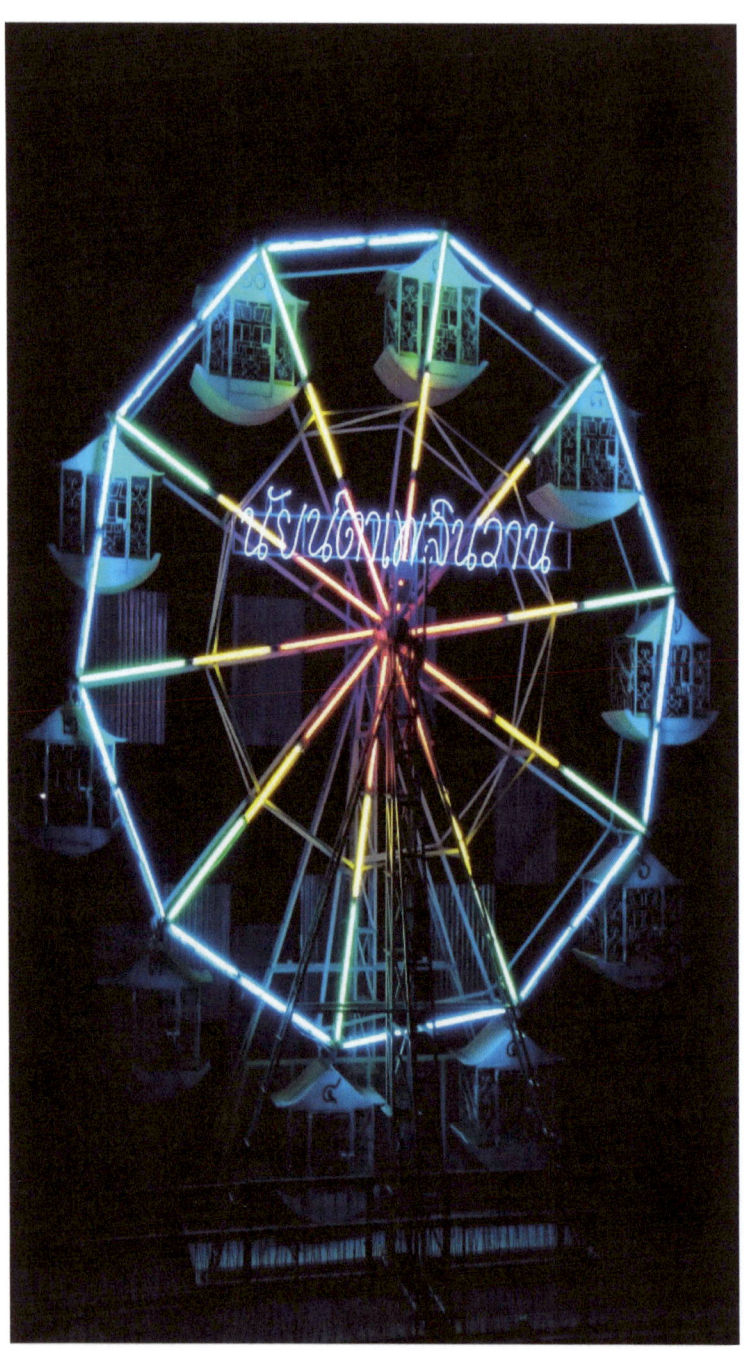

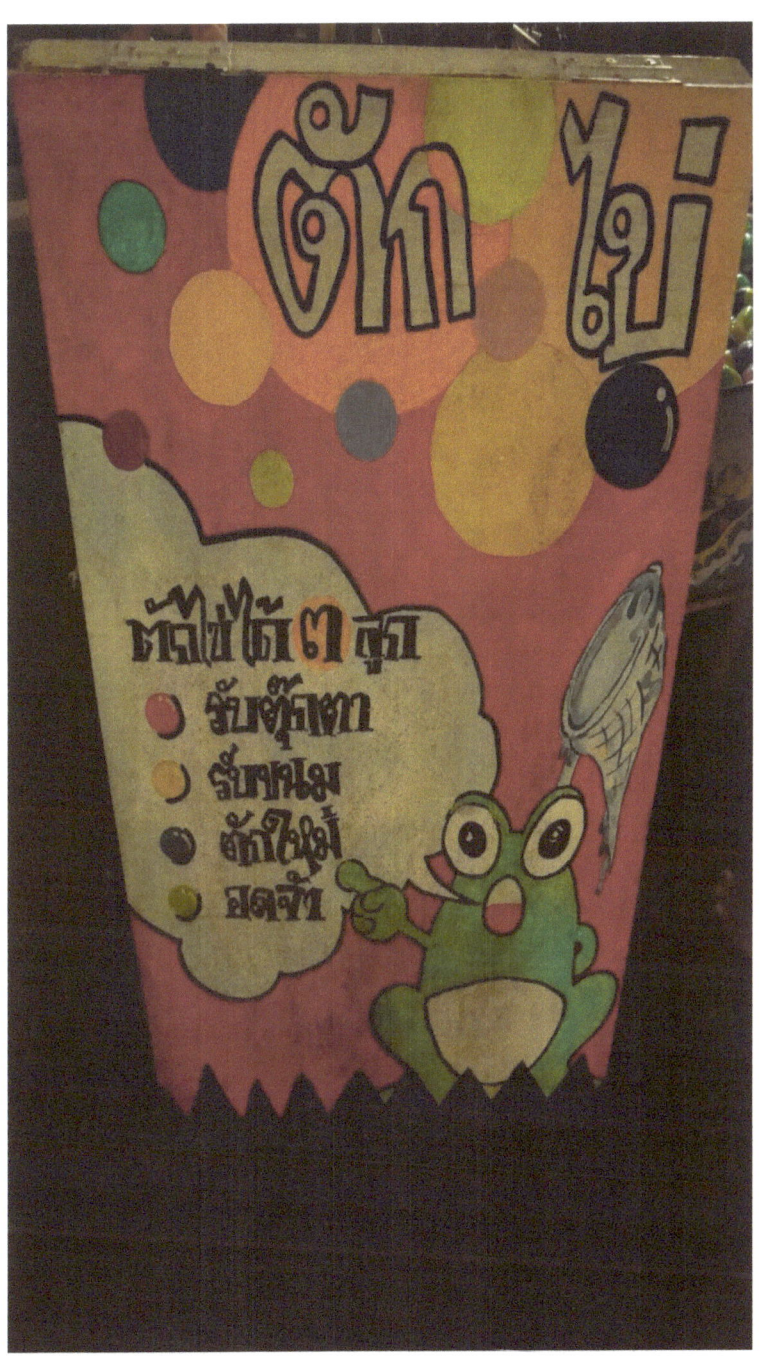

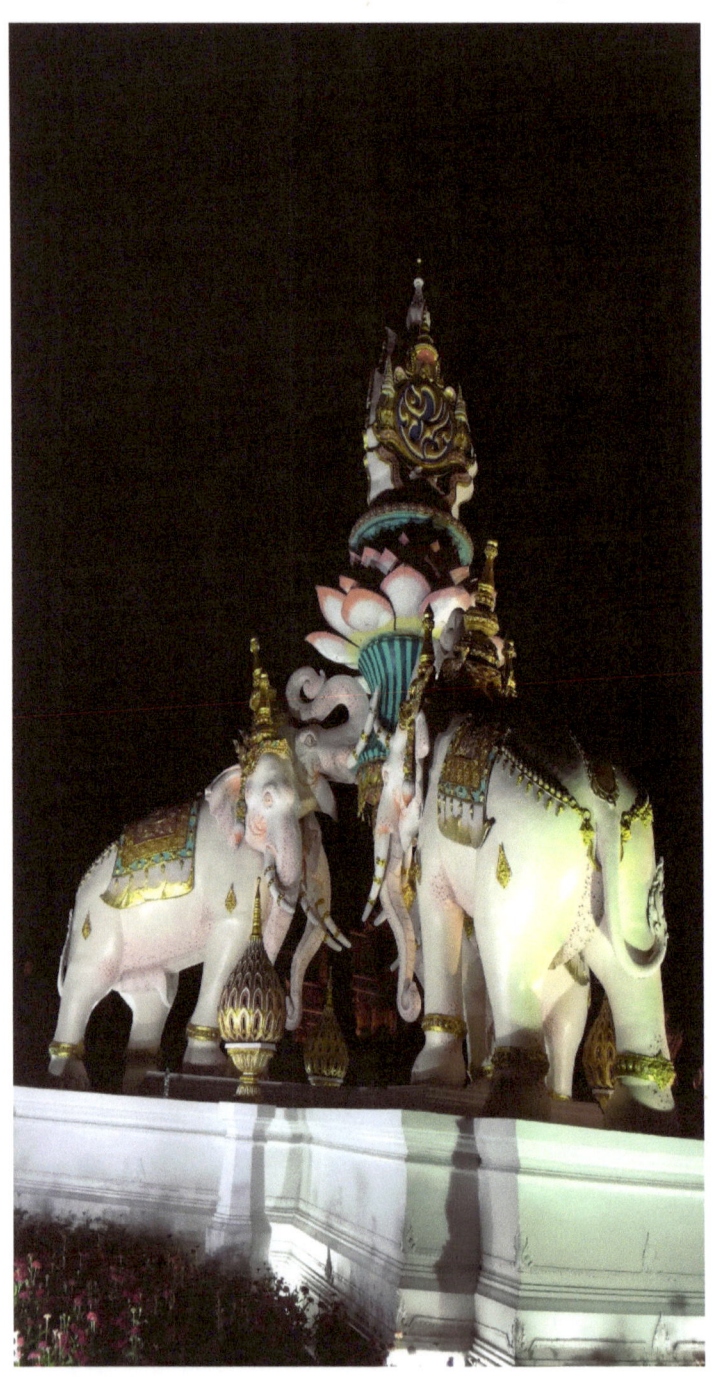

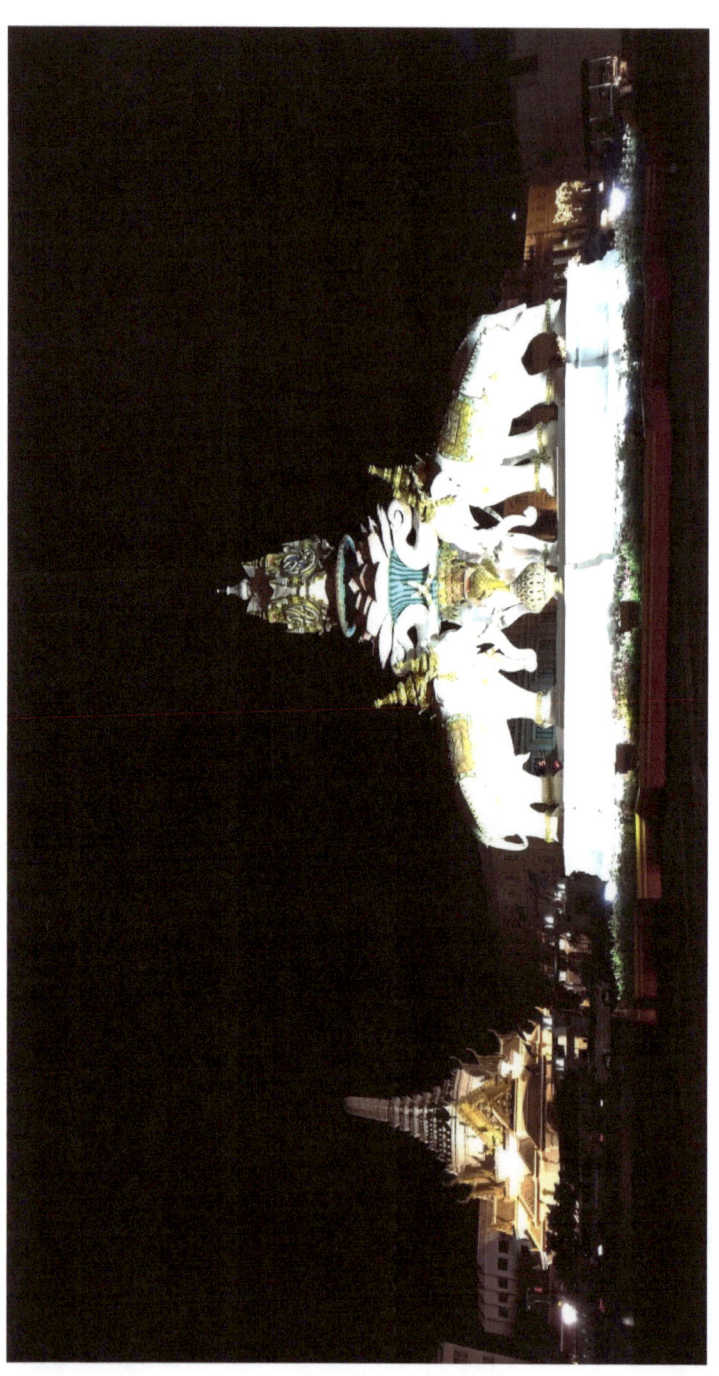

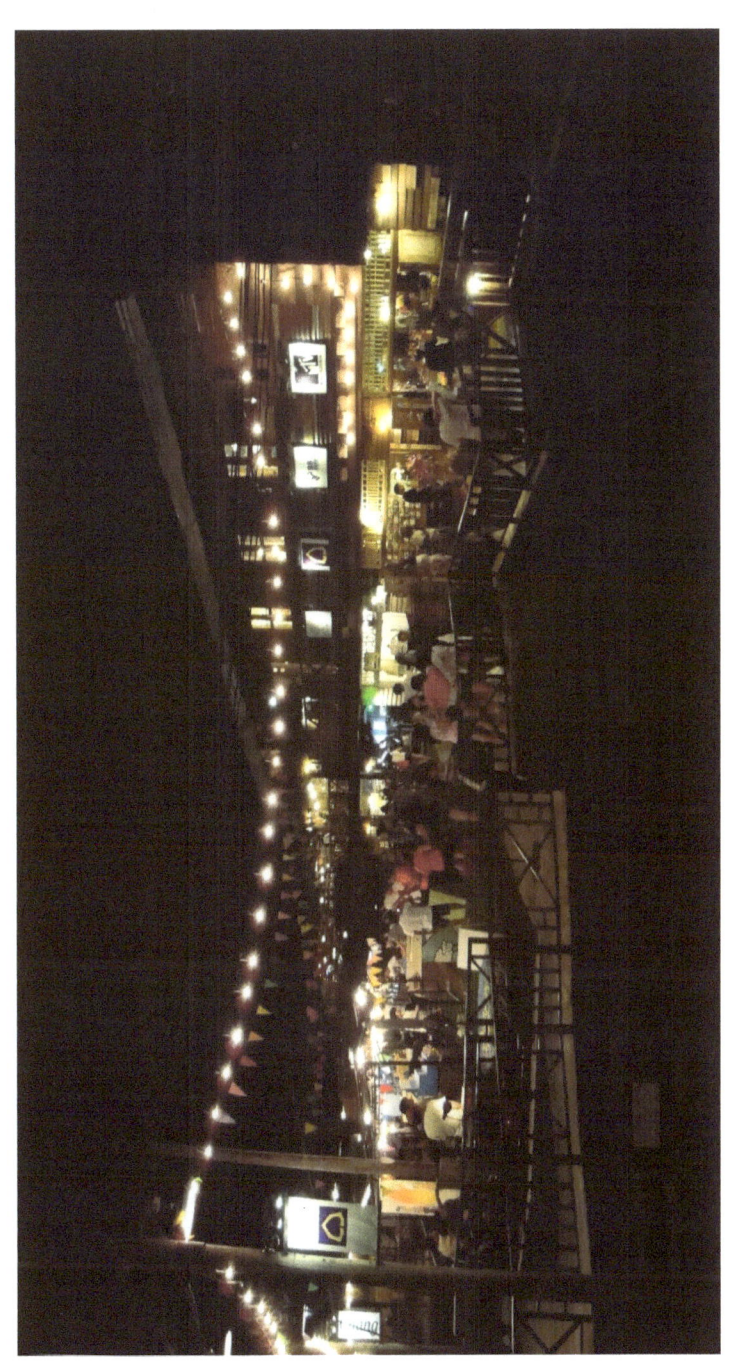

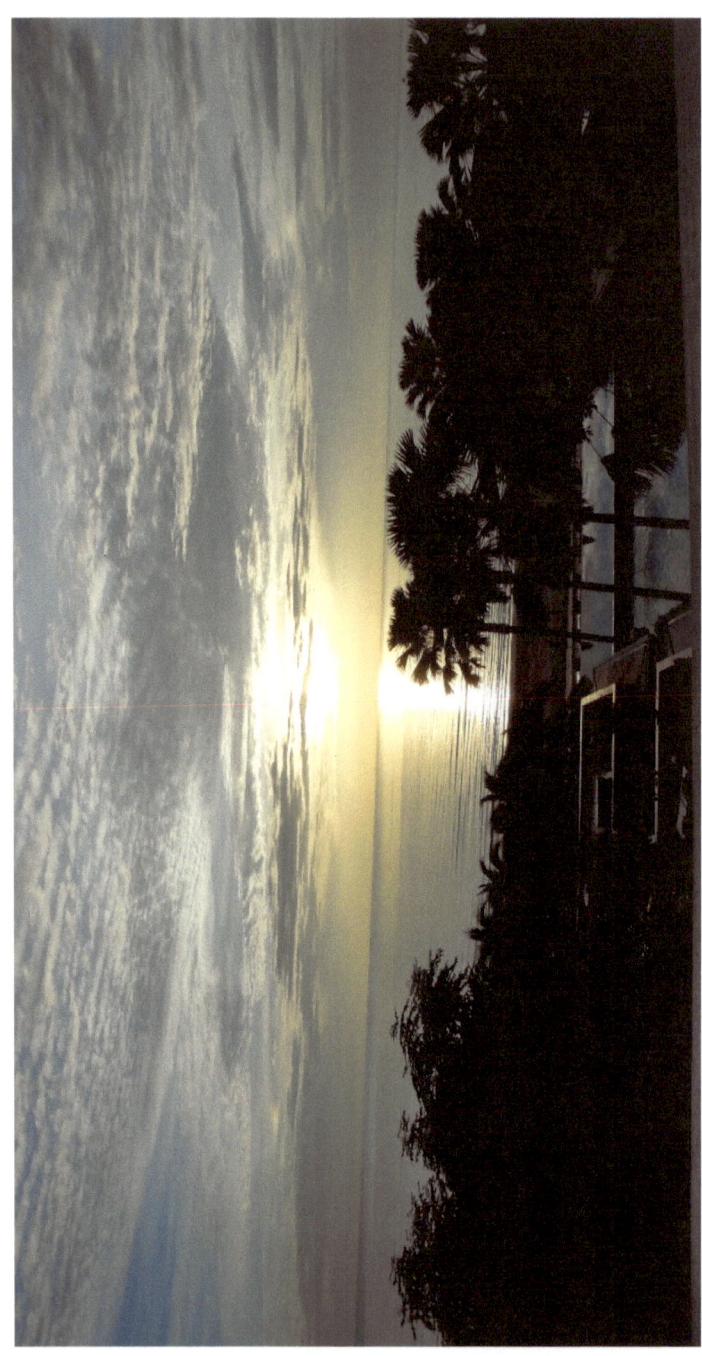

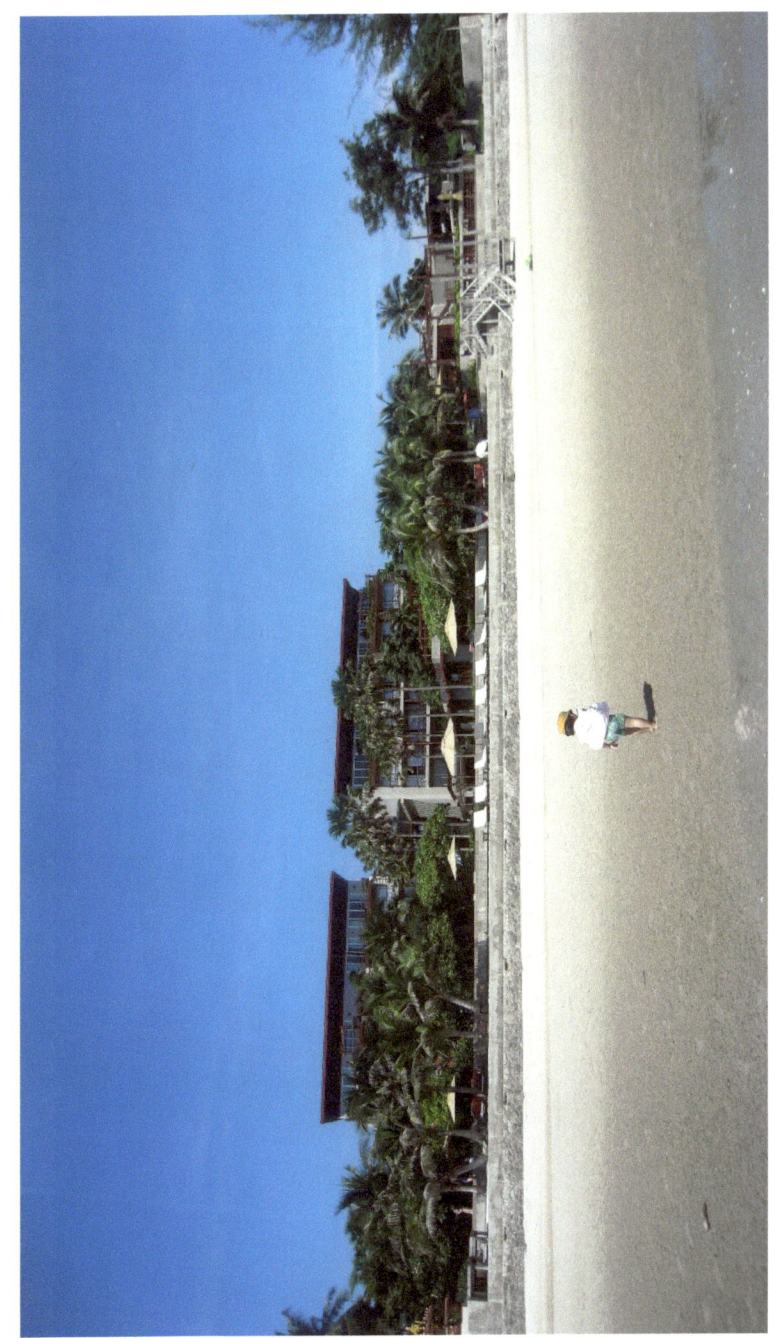

Thailand

www.ingramcontent.com/pod-product-compliance
Lightning Source LLC
Chambersburg PA
CBHW041118180526
45172CB00001B/306